Mandala

스포츠 이야기

스포츠는 일정한 규칙에 따라
빠르기나 기술 등을 겨루는 운동 경기예요.
스포츠에는 어떤 운동 경기가 있는지,
만다라를 색칠하며 알아보아요.

데스
루트

농구

통통통! 무슨 소리일까요?

농구공이 튀어 오르는 소리예요.

농구는 그물(바스켓)을 높이 매달아 놓고

두 팀이 상대편의 그물에 공을 던져 넣어

더 많은 점수를 얻는 팀이 이기는 운동 경기예요.

한 팀은 보통 다섯 사람으로 이루어져 있어요.

배구

배구는 경기장 가운데에 긴 그물(네트)을 치고

두 팀으로 나누어 경기를 해요.

배구공을 바닥에 떨어뜨리지 않고 쳐서

세 번 안에 상대 팀 바닥에 떨어뜨리면 점수를 얻지요.

배구는 한 팀이 6명, 또는 9명으로 구성되어 있어요.

야구

야구 경기를 본 적이 있나요?

투수가 장갑(글러브)을 끼고 공을 던지면,

타자가 방망이(배트)로 공을 딱 쳐요.

공을 친 타자가 경기장을 무사히 한 바퀴 돌아오면

점수를 얻을 수 있지요.

야구는 한 팀이 9명으로 이루어져요.

테니스

탁탁!

라켓으로 공을 쳐서 주거니 받거니··· 무슨 운동일까요?

바로 테니스예요.

테니스도 경기장 가운데에 긴 그물(네트)을 치고 경기를 해요.

넓은 라켓으로 부드러운 테니스공을 치고 받으며 서로 겨루지요.

상대방이 공을 받아 내지 못하면 점수를 얻어요.

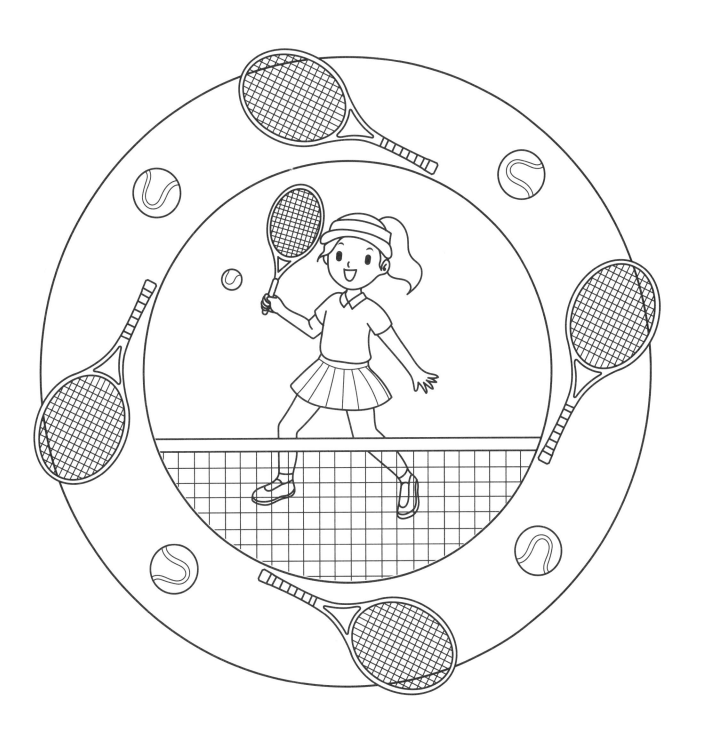

배드민턴

그물 위로 깃털 달린 공이 왔다 갔다∼ 무슨 운동일까요?

누구나 쉽게 즐길 수 있는 운동, **배드민턴**이에요.

배드민턴은 그물(네트)을 사이에 두고,

깃털 달린 공을 라켓으로 서로 치고 받아 겨루는 운동 경기예요.

그물이 없어도 약간의 공간만 있으면

누구나 쉽게 즐길 수 있는 운동이지요.

배드민턴에서 쓰는 깃털이 달린 공을 '셔틀콕'이라고 불러요.

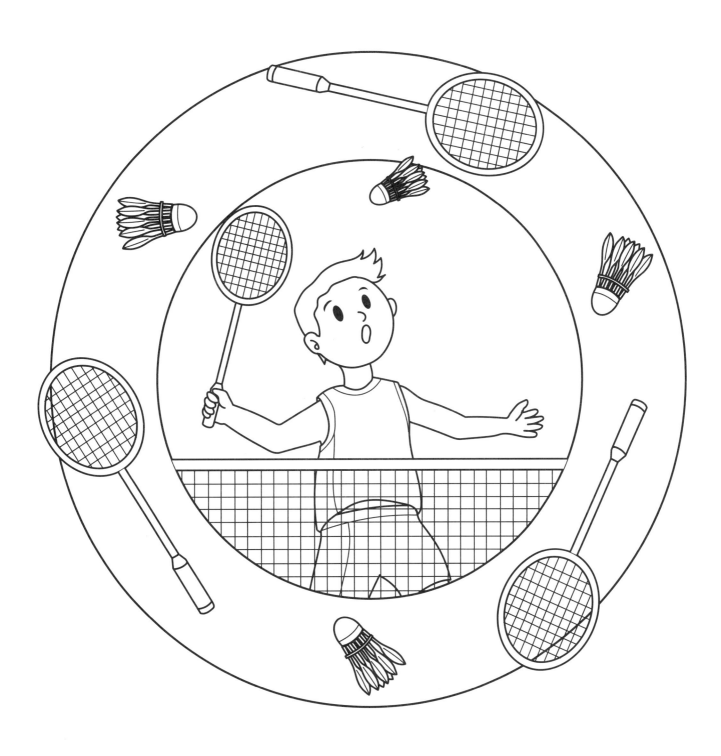

탁구

톡탁톡탁 톡톡톡!

새알 같은 작고 하얀 공이 네모난 탁자 위를 왔다 갔다 해요.

무슨 경기일까요? 바로 탁구예요.

탁구는 탁구대에서 작고 가벼운 공을 라켓으로 주고받으며

서로 겨루는 운동 경기예요.

한 게임당 11점을 먼저 얻으면 이겨요.

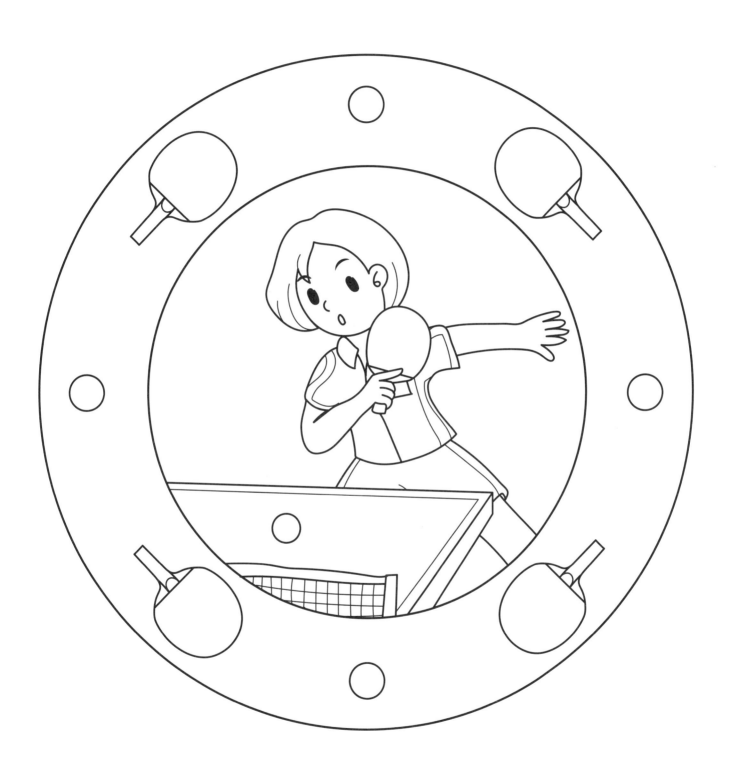

13

유도

공으로 승부를 겨루는 스포츠도 있지만,

두 사람이 서로 맞붙어 힘을 겨루는 운동 경기도 있어요.

유도는 두 사람이 맨손으로 서로 맞잡고

손 기술, 발 기술 등을 사용하여 서로를 공격하는 운동 경기예요.

몸무게가 비슷한 사람끼리 경기를 하지요.

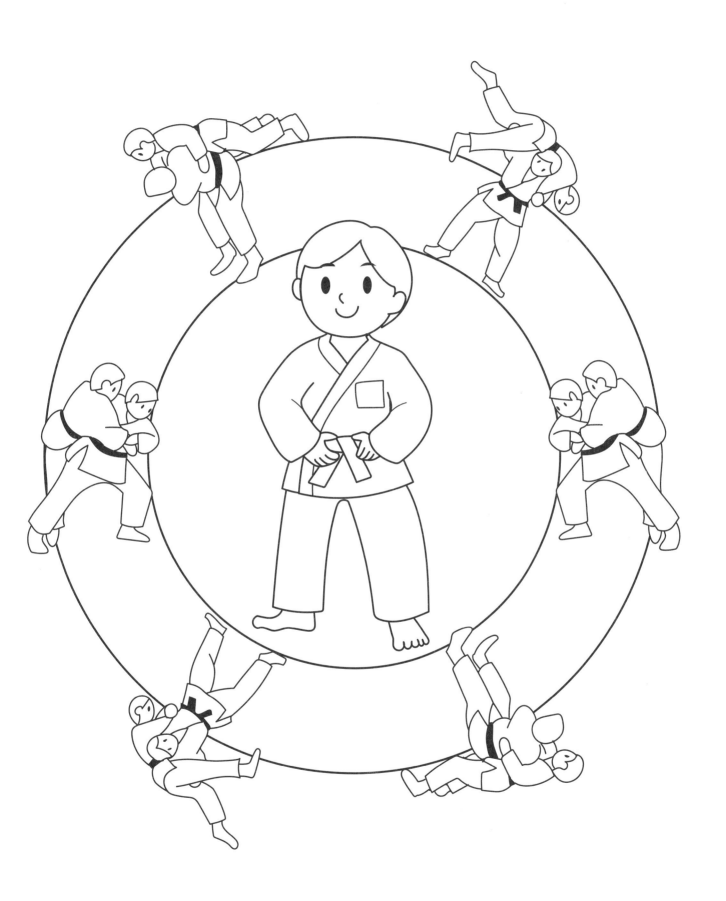

레슬링

레슬링은 아주 오래된 운동 경기 중 하나예요.

두 사람이 매트 위에서 규칙에 따라 맨손으로 맞붙어

여러 가지 기술을 쓰며 승부를 겨루어요.

상대편의 두 어깨를 1초 동안 바닥에 닿게 하거나,

심판에게 더 좋은 점수를 받으면 이겨요.

레슬링 역시 비슷한 몸무게를 가진 선수끼리 경기해요.

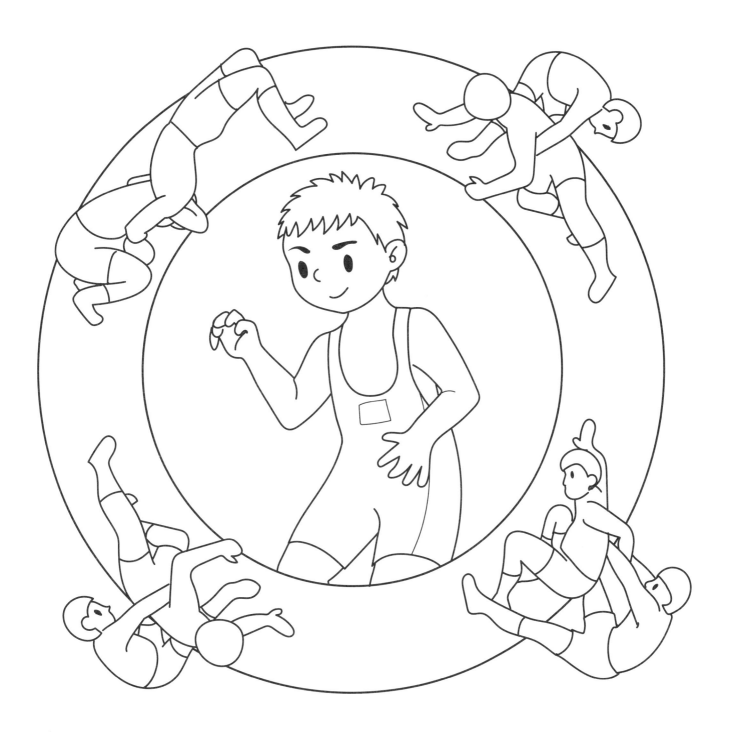

권투

권투는 네모난 경기장에 줄을 치고

그 안에서 두 사람이 서로 치고받으며 겨루는 운동 경기예요.

권투 선수는 두 손에 장갑(글러브)을 끼고,

상대방의 얼굴이나 몸을 치거나

자신의 몸을 막으며 승부를 겨루어요.

권투 선수는 '샌드백'이라는 모래주머니를 천장에 매달고

치는 힘을 기르고 치는 방법을 연습한답니다.

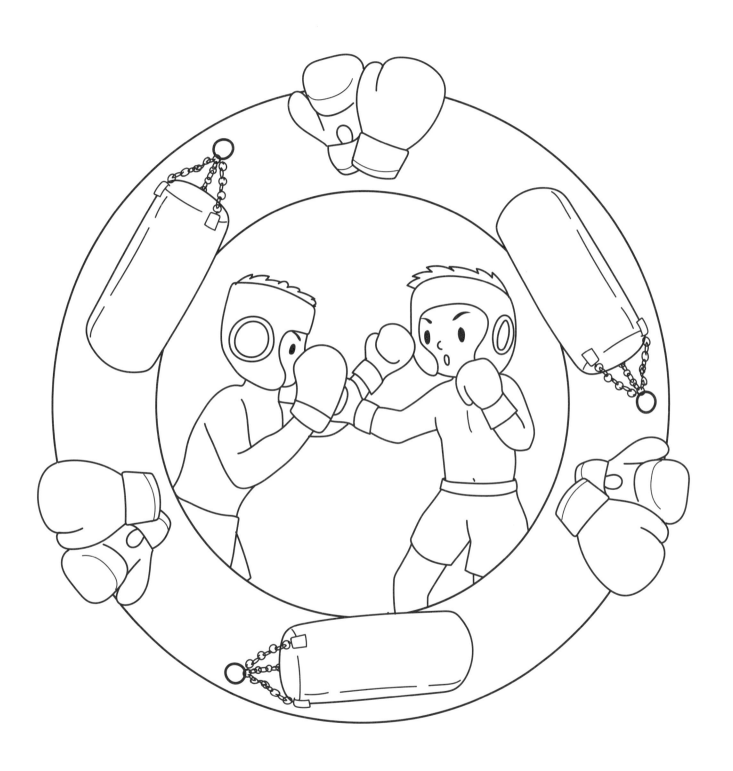

역도

역도 선수가 무거운 역기를 두 손으로 번쩍 들고 일어나요.

역기는 쇠막대 양쪽에 동그란 쇳덩이가 매달려 있는

무거운 운동 기구예요.

역도는 역기를 들어 올리는 운동 경기인데,

더 무거운 역기를 들어올린 선수가 이겨요.

우리도 역도 선수처럼 베개나 인형을 번쩍 들어 올려 볼까요?

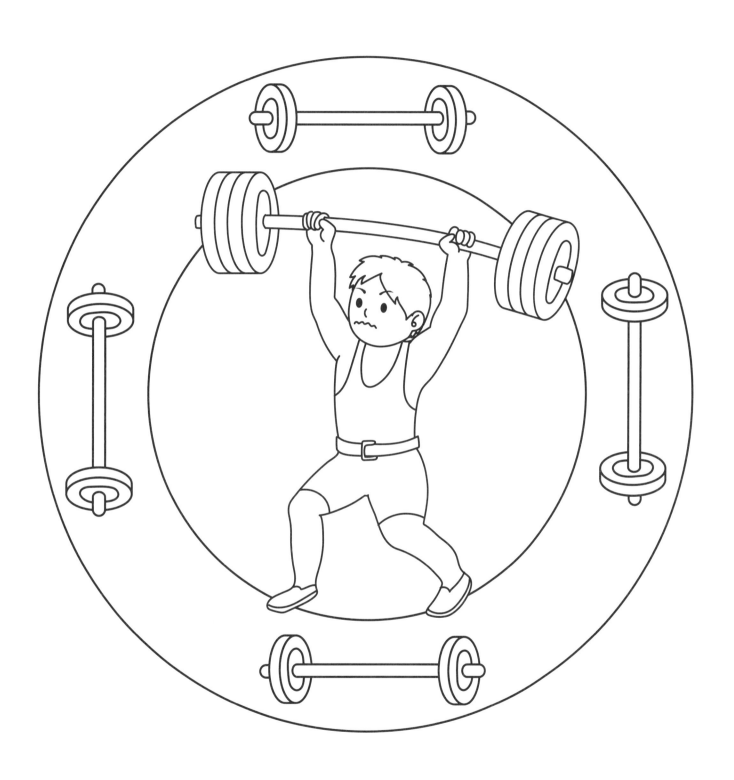

펜싱

칼이나 총, 활 등 무기를 가지고 서로 겨루는 스포츠도 있어요.

펜싱은 두 사람이 검을 가지고 찌르기, 베기 등의 동작으로

점수를 얻어 승부를 겨루는 운동 경기예요.

펜싱 선수는 머리를 보호하기 위해 철망으로 된 마스크를 써요.

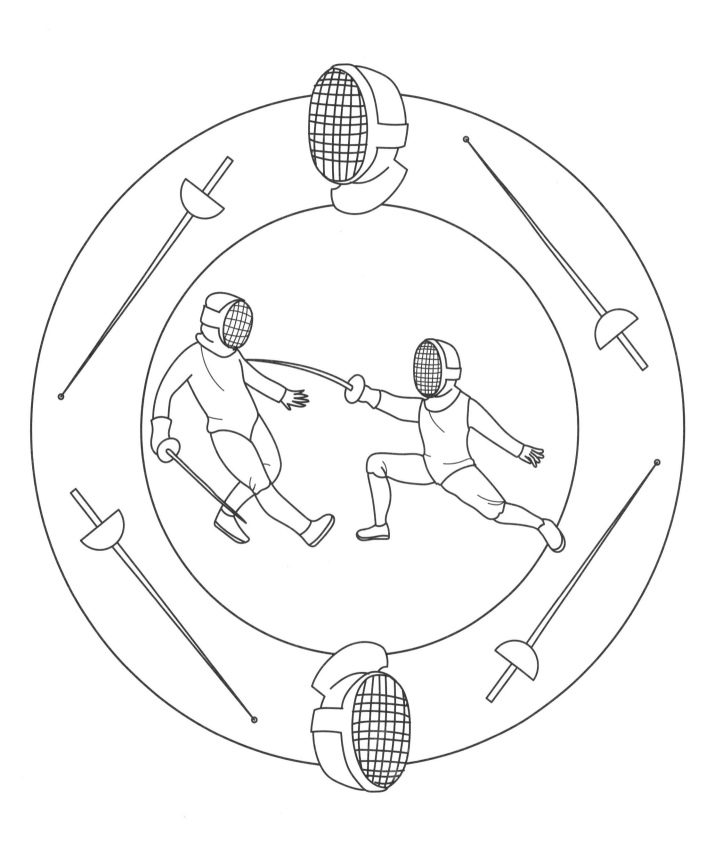

사격

탕탕! 무슨 소리일까요?

총 쏘는 소리예요.

사격은 총을 쏘아 표적에 얼마나 정확히 맞추느냐를

겨루는 운동 경기예요.

총의 종류, 표적과의 거리 등에 따라 여러 가지 경기가 있어요.

우리도 엄지손가락과 집게손가락을 쭉 펴서

빵야빵야 총 쏘는 흉내를 내어 볼까요?

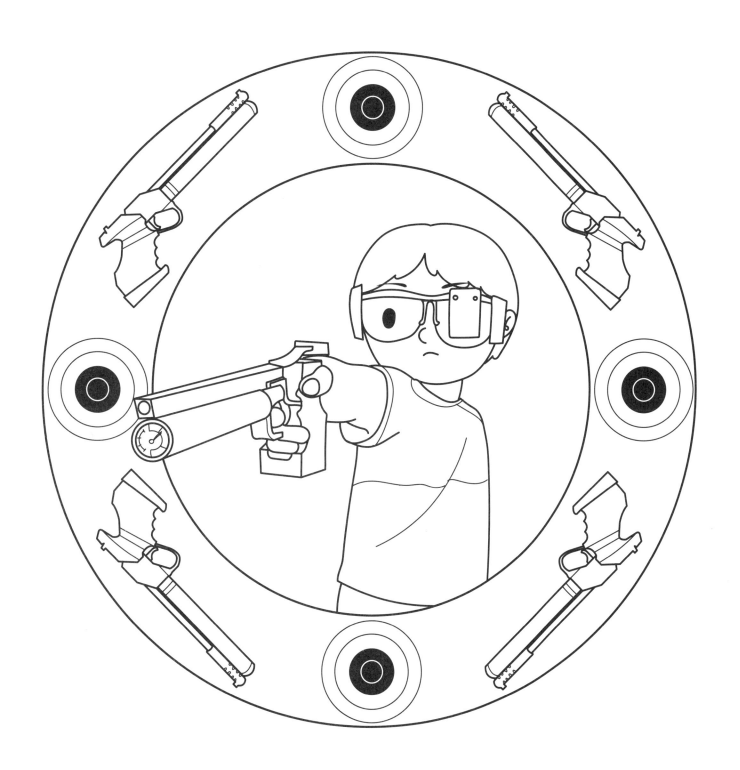

양궁

양궁은 활로 화살을 쏘아

일정한 거리에 떨어져 있는 과녁을 맞추는 운동 경기예요.

화살을 과녁 동그라미의 가장 가운데에 맞히면 높은 점수를 얻어요.

가운데 동그라미에서 점점 멀어질수록 낮은 점수를 얻지요.

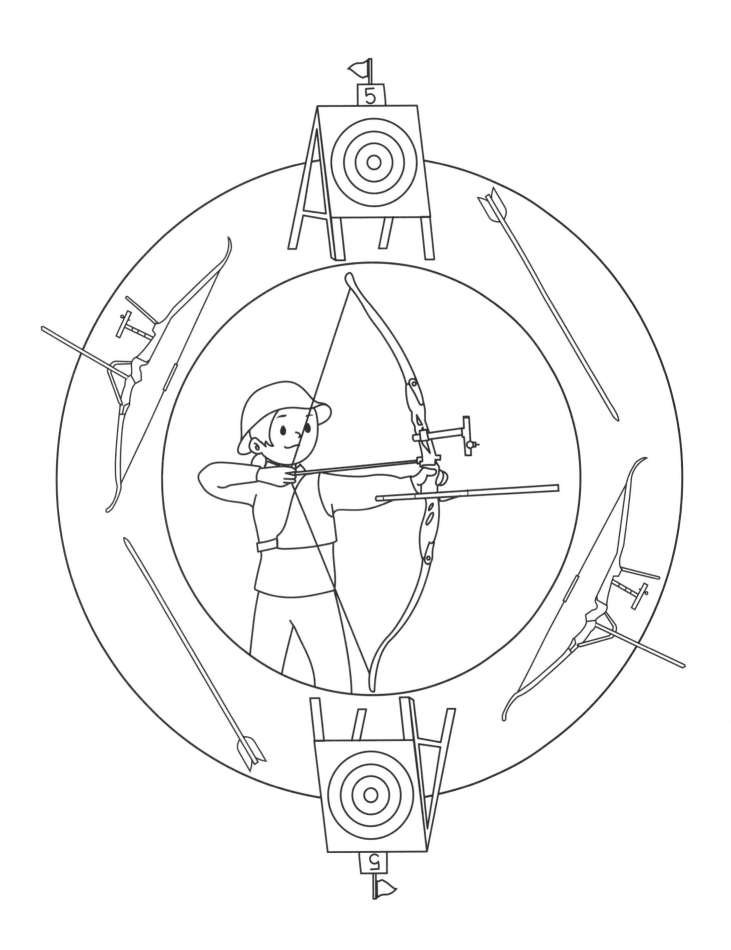

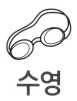

수영

수영복을 입고, 수영모, 물안경을 쓰고,

수영장에서 어푸어푸 수영을 해 본 적이 있나요?

수영은 손과 발을 사용해서 물속을 헤엄치는 운동 경기예요.

헤엄치는 방법에 따라 자유형, 배영, 평영, 접영 등으로 나뉘어요.

일정한 거리를 더 빨리 헤엄치는 선수가 이기지요.

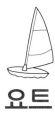

요트

배를 타고 겨루는 스포츠도 있어요. 바로 요트 경기지요.

요트는 작은 경주용 돛단배를 타고

바다에서 빨리 가는 것을 겨루는 운동 경기예요.

바람의 힘을 잘 이용해야 하고,

요트를 잘 다루어야 경기에서 이길 수 있어요.

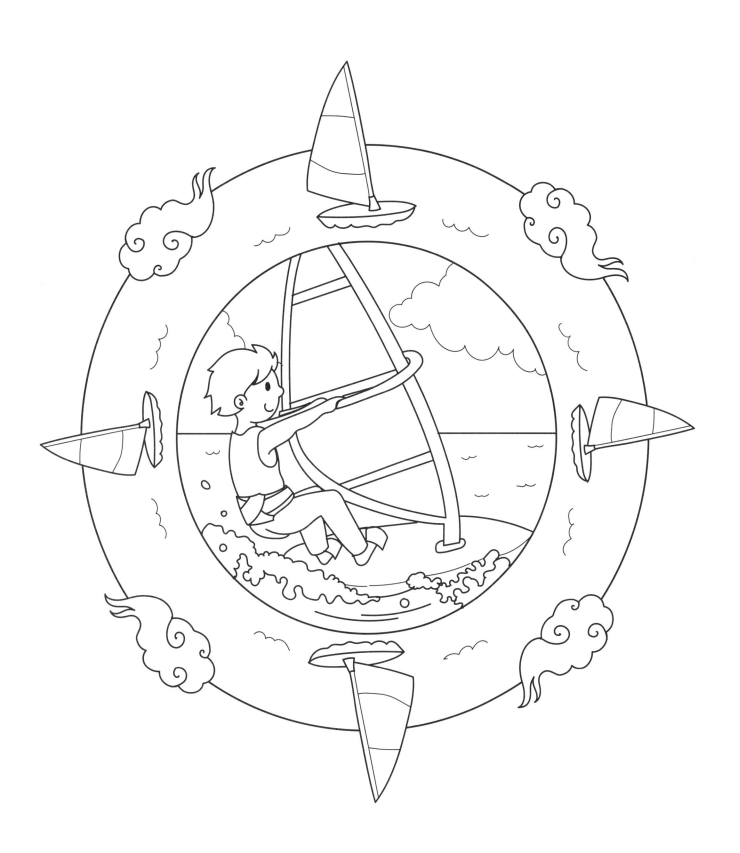

달리기

달리기는 일정한 거리를

누가 더 빨리 달리는지 겨루는 운동 경기예요.

혼자 달리기도 하고, 여럿이 팀을 이루어 달리기도 하지요.

팀 경기를 할 때에는 서로 배턴을 주고받으며 달려요.

또 허들이라는 장애물을 뛰어넘으며 달리는 경기도 있지요.

우리도 운동장에 나가 힘껏 달려 볼까요?

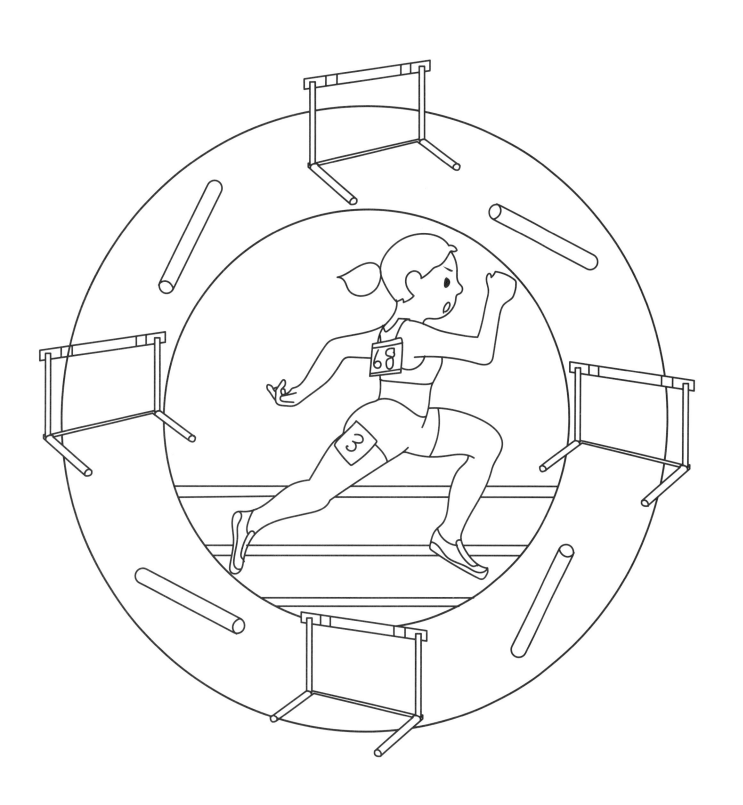

마라톤

42.195km라는 아주아주 긴 거리를 달려야 하는

달리기 경기도 있어요. 바로 마라톤이에요.

마라톤은 먼 옛날 아테네의 용사가

전쟁터인 마라톤에서 아테네까지 달려와

승리의 소식을 전하고 죽었다는 데서 유래한 운동 경기예요.

마라톤에서 우승을 한 선수에게는 메달과 함께

특별한 선물을 하나 더 주어요.

바로 월계수 나무의 잎으로 만든 월계관이랍니다.

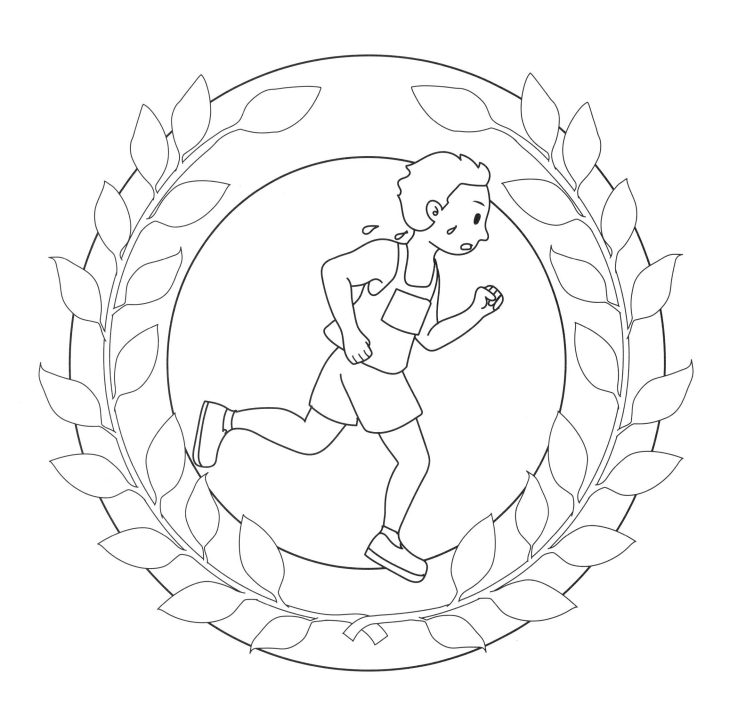

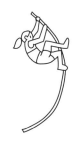

장대높이뛰기

누가 누가 더 높을까요?

장대높이뛰기는 기다란 장대를 이용해서

높이 뛰는 것을 겨루는 운동 경기예요.

일정한 거리를 빠르게 뛰다가 '폴'이라고 하는 장대를

바닥에 꽂아 그 힘을 이용하여 높이 뛰어올라요.

높은 곳에 가로로 놓인 '바'를 떨어뜨리지 않고

뛰어넘으면 성공이랍니다.

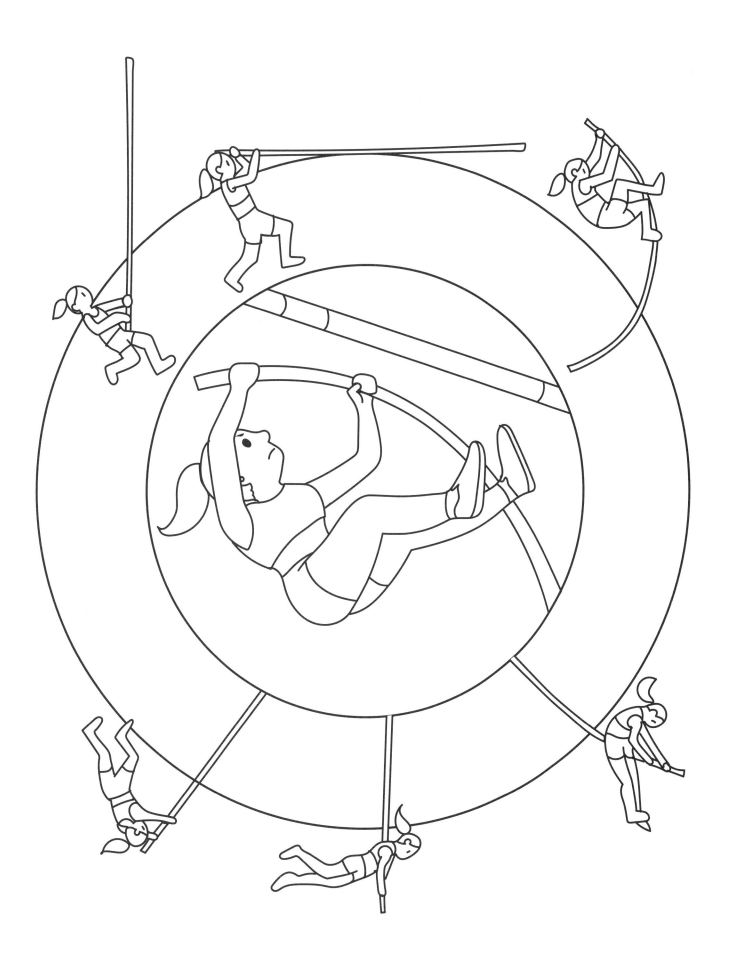

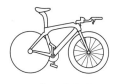

사이클

따르릉따르릉, 자전거를 타 본 적이 있나요?

자전거를 타고 누가 더 빨리 달리는지 겨루는 운동 경기가 있어요.

바로 **사이클**이에요.

경기장 안에서 하는 경기도 있고,

일반 길에서 하는 경기도 있으며,

오르막길과 내리막길이 있는 산길에서 하는 경기 등

여러 가지가 있지요.

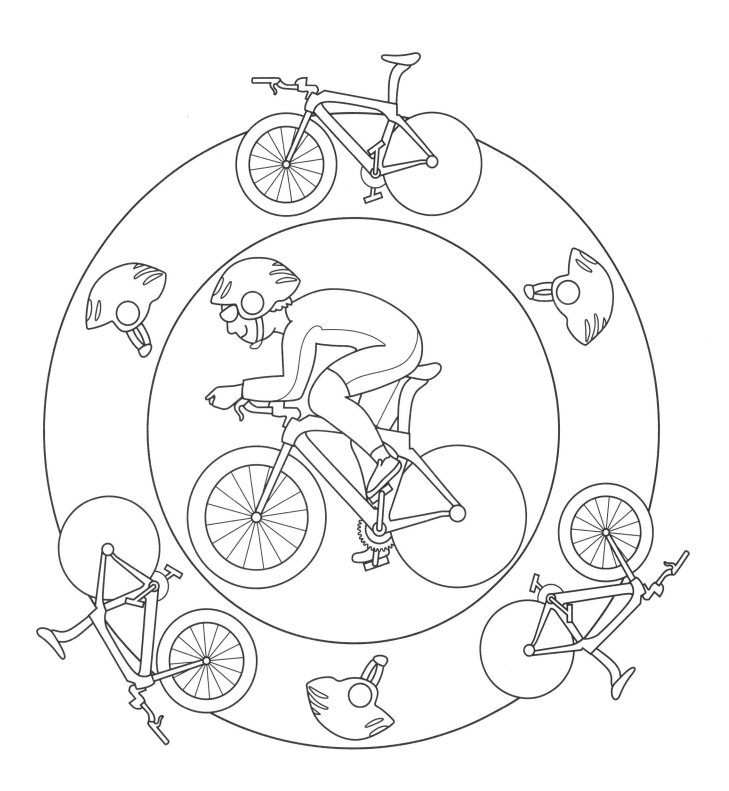

체조

체조는 맨손 또는 특정한 기구를 사용하여

기술과 재주를 겨루는 운동 경기예요.

여자는 마루, 도마, 이단 평행봉, 평균대의 4종목이 있고,

남자는 마루, 철봉, 평행봉, 안마, 링, 도마의 6종목이 있어요.

더 뛰어난 기술, 멋진 움직임을 보여 준 선수가

더 높은 점수를 얻지요.

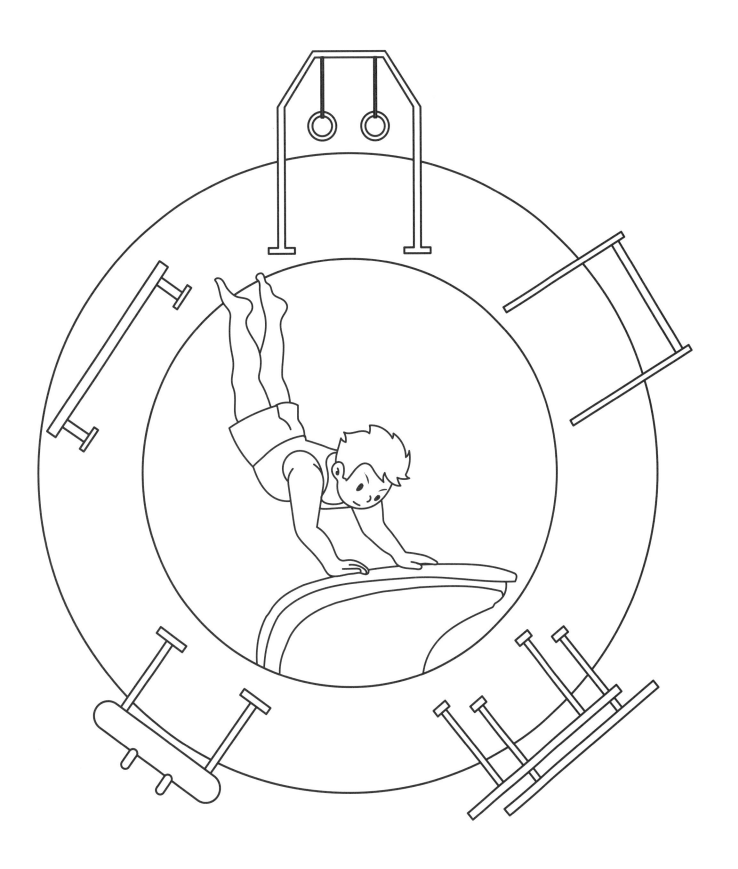

리듬 체조

음악에 맞춰 리본을 아름답게 흔들어 보아요.

리듬 체조는 음악에 맞추어

도구를 가지고 아름답게 연기하는 체조 경기예요.

리듬 체조에서 사용하는 도구에는 후프, 공, 곤봉, 리본 등이 있지요.

더 뛰어난 기술, 아름다운 동작을 보여 준 선수가 높은 점수를 받아요.

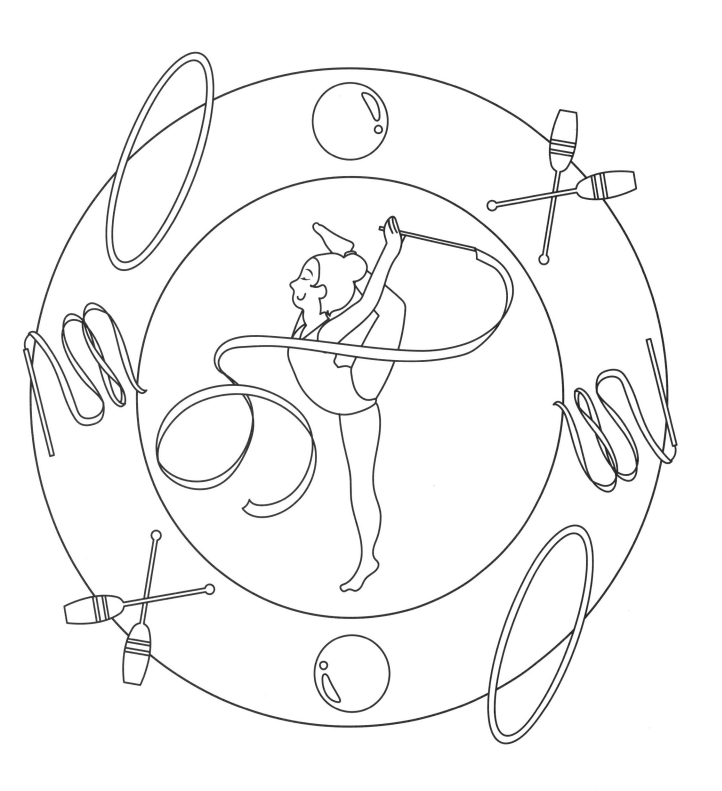

스피드 스케이팅

워워~!

얼음판 위에서 스케이트를 타 본 적이 있나요?

스피드 스케이팅은 스케이트를 신고

얼음판 위에서 누가 더 빠른지 겨루는 운동 경기예요.

일반적인 **스피드 스케이팅**에 비해

짧은 거리를 달리는 쇼트 트랙이라는 경기도 있어요.

쇼트 트랙은 실내에서 여러 명의 선수들이 짧은 거리를

쉴 새 없이 빙빙 도는데,

빠르게 서로 쫓고 쫓기는 박진감이 손에 땀을 쥐게 한답니다.

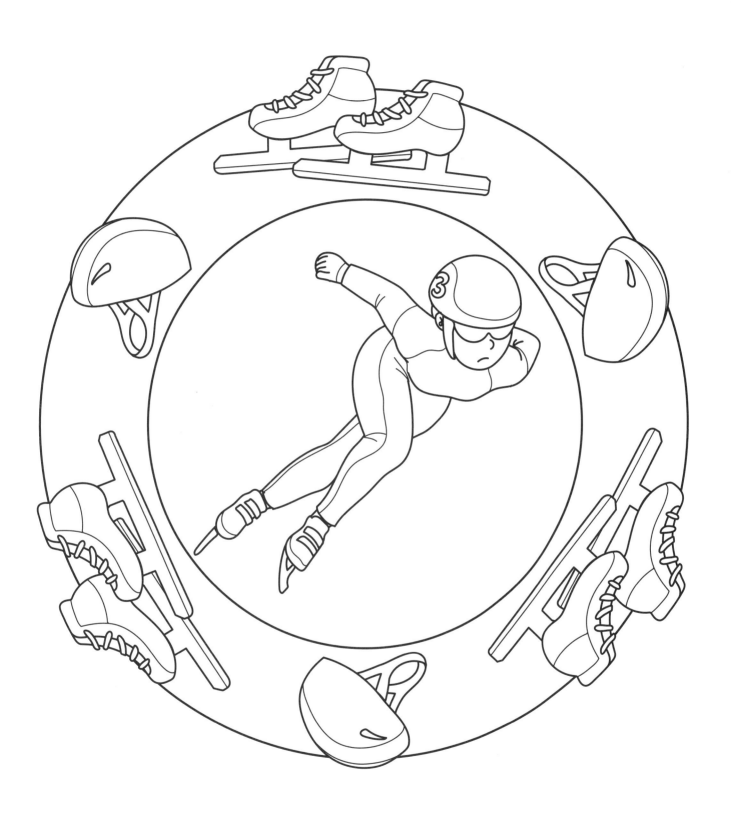

스키

스키를 타고 하얀 눈 위를 쌩쌩 달려요!

스키는 길고 평평한 것을 신발 밑에 붙여서

눈 위에서 미끄러지며 나아갈 수 있도록 만든 도구예요.

'폴'이라는 2개의 지팡이를 짚고 달리지요.

눈 위에서 쭉쭉 빠르게 미끄러져 내려오기도 하고,

때로는 풀쩍 점프를 하기도 해요.

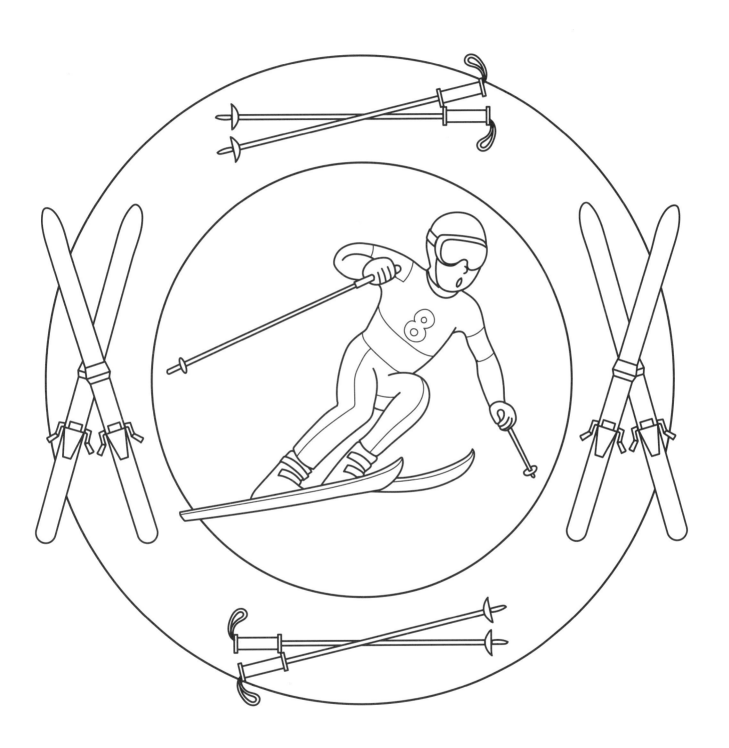

만다라를 그리다 보면 마음에 동그란 우주가 생기는 것 같아요.